蔡襄尺牍

历代名家尺牍精粹

谷国伟 敖朝军 编著

中原出版传媒集团
中原传媒股份公司
河南美术出版社
·郑州·

图书在版编目（CIP）数据

蔡襄尺牍/谷国伟，敖朝军编著． — 郑州：河南美术
出版社，2023.12
（历代名家尺牍精粹）
ISBN 978-7-5401-5427-1

Ⅰ．①蔡…　Ⅱ．①谷…　②敖…　Ⅲ．①汉字－法
帖－中国－宋代　Ⅳ．①J292.25

中国版本图书馆CIP数据核字(2022)第185128号

历代名家尺牍精粹　蔡襄尺牍
谷国伟　敖朝军　编著

出 版 人：王广照
选题策划：谷国伟
责任编辑：庞　迪
责任校对：裴阳月
版式制作：杨慧芳
出版发行：河南美术出版社
　　　　　地　　址：郑州市郑东新区祥盛街27号
　　　　　邮政编码：450016
　　　　　电　　话：0371-65788152
设计制作：河南金鼎美术设计制作有限公司
印　　刷：河南瑞之光印刷股份有限公司
开　　本：889 mm×1194 mm　1/16
印　　张：4.875
字　　数：48.75千字
版　　次：2023年12月第1版
印　　次：2023年12月第1次印刷
书　　号：ISBN 978-7-5401-5427-1
定　　价：36.00元

行草妙绝，不减羲献

——蔡襄书法艺术浅谈

敖朝军

蔡襄的一生可以说是平凡的，他没有显赫的家世，没有特别耀眼的政绩，艺术成就也未臻完美。但正是这看似平凡的身影，却吸引了历史的眼光，让历史永远记住了他。

一、时代背景

唐朝盛极而衰，中唐以来宦官专权，藩镇割据以及朋党之争，加之统治者的荒淫和无能，导致唐朝最终土崩瓦解。唐朝灭亡后，中华民族的命运并未得到改变，而是进入了大混乱的五代十国，上有暴虐君主，下有贪官污吏，战争成为家常便饭，兵役税赋繁重，普通民众苦不堪言。混战中名都洛阳、长安都曾被严重破坏。公元960年，赵匡胤通过『陈桥兵变』从而『黄袍加身』，结束了五代十国的混战和分裂局面，建立起赵家王朝——宋朝，由此中国社会重新进入相对稳定发展的新阶段，宋从960年建立至1279年灭亡历时三百余年。

宋人立国后，政治、经济、文化方面面可谓百废待兴，统治阶级反思和总结前朝经验教训，采取了一系列休养生息和发展民生的政策，其核心是『以文治国』，『崇文抑武』『守内虚外』。『杯酒释兵权』即为典型案例。宋朝长期积弱，既无力统一全国，也无力安外，边疆节节败退，最终败退南方，苟延残喘。这也许跟『崇文抑武』的国家指导思想有关，但其也带来了开明的文化政策：兴办教育、完善科举、提倡

学文等。《宋史》卷一九八《文苑传》载：『艺祖革命，首用文吏而夺武臣之权，宋之尚文，端本乎此。太宗、真宗其在藩邸，已有好学之名，及其即位，弥文日增。自时厥后，子孙相承，上之为人君者，无不典学；下之为人臣者，自宰相以至令录，无不擢科。海内文士，彬彬辈出焉。』[二]学文上行下效，全国蔚然成风。

『文』属于上层建筑，受到时代经济基础的制约，宋初经济萧条，民不聊生，虽然国家制定了『崇文』的战略方针，但发展文化事业绝非易事，可谓百废待兴。作为传统文化的书法艺术，在宋初的境遇逃离不了当时的经济文化现实，同样任重道远。首先，国家并未特别倡导书

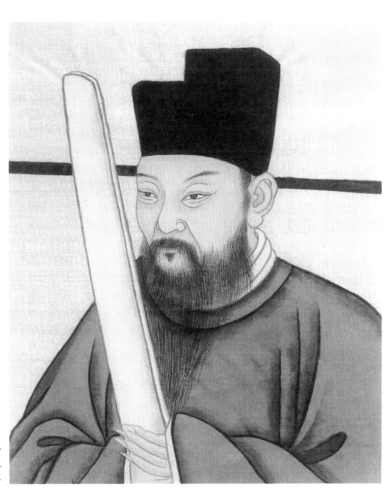

蔡襄像

一

法，不以书取士，岳珂《宝真斋法书赞》云：『国朝不以书取士，故士亦鲜以书名家。』宋初书坛缺乏根基，法度散漫，方向迷失。正如欧阳修言：『自唐末兵戈之乱，儒学文章扫地而尽。圣宋兴百余年间，雄文硕学之士相继不绝，文章之盛，遂追三代之隆。独字书之法寂寞不振，未能比踪唐室，余每以为恨。』[2]又云：『余每得唐人书，未尝不叹今人之废学也！』[3]他感叹道：『书之盛莫盛于唐，书之废莫废于今[4]

可见，书法之衰，是时代之实，书道之兴，乃人心所向，继承弘扬书道，是时代的呼唤，在这种情况下，历史不失时机地选择了蔡襄。

二、师承

蔡襄的书法艺术比较全面，取得了多方面的成就，无论是他的楷书，尚意的草书，还是温文尔雅的行书，都给后人留下了宝贵的遗产。

蔡襄在书法上取法广泛，尊崇复古，诸体皆擅，成就斐然。欧阳修曾说：『蔡君谟之书，八分、散隶、正楷、行狎、大小草众体皆精。』[5]其由同时代书家启蒙，后追溯唐代诸家，古法上至古钟鼎文，目之所及，皆为取法范围，尔后渐成自家不激不厉、温和大方、率真自然的风格特点。

据载，蔡襄幼年始跟随许怀宗处士学书法，后来在江阴葛家也是无日停笔，中进士后入京有缘拜见全国名家，书法方始登堂入室。

蔡襄『少时年，乃师周越』[6]。周越在天圣、景祐年间因书名在京盛行，追随其学书者不少，蔡襄、黄庭坚、米芾都曾为其门下。但是后来者对周书颇多质疑，黄庭坚在《书草老杜诗后与黄斌老》中道：『予学草书三十余年，初以周越为师，故二十年抖擞俗气不脱。』对蔡襄书法持批评态度者认为蔡襄书『体态娇娆』是难脱周书之病，米芾认为周书只能挂于茶坊酒店入得俗人眼。

蔡襄年稍长拜于宋绶门下，宋绶权位高重，书名远播，米芾有云：『宋宣献公绶作参政，倾朝学之，号曰朝体。』[7]宝元二年（1039）宋绶接任西京留守，时恰巧二十八岁的蔡襄任西京留守推官，成为其幕僚，自然追随成为其门下，朱弁说：『蔡君谟得字法于宋宣献。宣献为西京留守时，君谟从宣献留题尚存。』[8]《宣和书谱》录宋书曰：『盖其书富于法度，虽清癯而不弱，亦古人所难到者，而议者又谓世之作字[9]宋绶无书迹留世，从后世记录文字推测属清瘦劲挺一路。宋绶与蔡襄亦师亦友，对蔡襄影响深远，曾送蔡襄极其珍贵的南唐遗留的李廷珪墨，传『此墨尤难得，而屡以万钱市一丸』，还送了蔡襄两管稀物——散卓真迹尚可睹，欧褚遗墨非因模。开元大历名流骇，一一手泽存有余。』宣献既殁二子立，漆匣甲乙收盈厨。钟王书能别书，宣献家藏天下无。可知宋家藏品令农家子弟出身的蔡襄大开眼界，豁然开朗。只是宋绶书渊源浅近，不出于唐，沉醉书法的蔡襄自不能满足，况且在追随宋绶两年后，宋绶便去世了。

蔡襄同时也请教于比他年长的好友苏舜钦，『苏才翁与君谟，亦以书相先』[10]。苏舜钦以笔法见长，黄庭坚称其『似古人笔劲』，传《自叙帖》前所补的六行为苏所书，蔡襄经常与他切磋笔法。苏舜钦是收藏家，家中藏物亦是首屈一指，物稀而贵，不但有王羲之的《快雪时晴帖》《兰亭序》，还有怀素的《自叙帖》，他时常拿与蔡襄观摩。『庆历中襄知福州，才翁为监司，相从二年，故所藏墨迹奇书亦多传善本』[11]。蔡襄得益许多，鉴赏能力也是更上一层楼。从诸多真迹中溯唐溯晋。

蔡襄渐知当今书家的缺憾和自身的不足，遂『取法乎上』，承唐溯晋，蔡襄取法其杂，转益多师。蔡襄在任著作佐郎、馆阁校勘时可谓

得『近水楼台』，此职务相当于图书管理员，这是蔡襄能转益多师的条件。皇家所藏历代真迹临摹起来轻而易举，而且蔡襄深知『艺未有不习而工者』的道理，学书勤劳，遂练就鉴赏慧眼，故欧阳修对他这方面深信不疑。

当时宋人学书已遵循『爱其书者，兼取其为人』[12]的道理，此理以颜真卿为首推，欧阳修说『古之人皆能书，独其人之贤者传遂远』。[13]颜书在宋时大行其道，蔡襄学颜可到乱真的地步。而且蔡襄还学欧阳询、褚遂良、虞世南、柳公权、徐浩、李邕、张旭、怀素等唐人，他看到『欧、虞、褚、柳号为名书，其结约字法皆出王家父子』[14]，于是上溯『二王』，接着取钟、张平淡幽远之韵，秦李斯和先秦钟鼎铭文之苍茫等，但是颜书之风貌在蔡襄书作里始见其影，终不离本。经过诸多探索，蔡襄总结出『盖其天资近者，学之易得门户』的经验，加上『天资既高，积学至深，心手相应，变态无穷』[15]，把诸多名家法度融合于无形，蔡襄最终形成了于云淡风轻中蕴含刚健的书法风格。

三、艺术成就

蔡襄从仁宗天圣八年（1030）十九岁及第到英宗治平四年（1067）五十六岁去世，共三十余年，这是蔡襄宦海沉浮的三十余年，亦是其书法从起步到成熟，从学习到广为传播的三十余年。

据史料记载，传承下来最早的一件蔡襄书法作品是其景祐元年（1034）所作的《乡信帖》[16]，最晚的一件书法作品乃英宗治平三年（1066）末所书的《扶护帖》。

从书风论，蔡襄一生的书法风格并没有突变的情况，而是一个渐变的过程，其书风从稚嫩逐渐走向成熟，随着阅历和年龄的增长而日趋厚重和稳健，渐入佳境，最终形成自然而然的简淡、古雅的风格。蔡襄书法在继承唐代法度的同时，极力追求魏晋萧散简远的韵致，所以他的书法作品法度严谨、古雅洒脱，同时具有文人的书卷气。但蔡襄书法风格并不单一，由于其师法众多，遂书法风格差异明显，就是同一时期的作品，亦有此类现象。这是书家在成长过程中的一种自然探索和尝试，是在为形成最后的稳定风格而择优。

从书体论，蔡襄诸体皆擅，所谓『大字巨数尺，小字如毫发。笔力位置大者，不失缜密，小者不失宽绰，至于科斗、篆籀、正隶、飞白，其行草、章草、颠草，靡不臻妙』[17]。就成就与历史影响而言，其行书、楷书当为最优，草书次之，其他再次之。

蔡襄是全能书家，学习勤奋，几乎临遍所有书体，每种书体都能达到相当高度，论者亦喜对其不同书体进行优劣排序。苏东坡在《论君谟书》中说道：

欧阳文忠公论书云：『蔡君谟独步当世。』此为至论。言君谟『行书第一，小楷第二，草书第三，就其所长而求其所短，大字为小疏也。』天资既高，辅以笃学，其独步当世，宜哉！[18]

苏东坡还说：

国初，李建中号为能书，然格韵卑浊，犹有唐末以来衰陋之气，其余未见有卓然追配前人者。独蔡君谟书，天资既高，积学至深，心手相应，变态无穷，遂为本朝第一。然行书最胜，小楷次之，草书又次之，大字又次之，分隶小劣。[19]

无疑，蔡襄最擅长行书，行书占其创作的大部分，亦最能代表其艺术高度。蔡襄行书留传下来的最佳作品亦为手札——似不经意，信手挥洒的信函。黄庭坚认为『蔡君谟行书简札，甚秀丽可爱』，『能入永兴之室』。宋刘克庄亦说：『见其行草妙绝，不减羲献乎？』蔡襄行书，从虞世南入手，上溯魏晋，得『二王』神韵，加之其扎实的楷书功底，

字里行间流露出点画精致、闲适淡雅的简约书风。其行笔干净利落，谨严结实，结体端庄多变化，行间行云流水，章法眉清目秀，有高堂儒士之风采。宋书尚意，书家不拘成法，以意为书，所以行书大盛，作为宋初代表性书家的蔡襄，虽然不处在宋代『尚意书风』的鼎盛时期，但其楷书对法的重视，行书对简淡萧散意境的追求和实践，已先声夺人，开启了宋代『尚意书风』的门户，其开风气之先、承唐启宋、继往开来之功绩是显而易见的。

〔1〕脱脱·宋史：卷一九八〔M〕·北京：中华书局，1977：12997.

〔2〕欧阳修·集古录：卷四〔M〕//纪昀，等·文渊阁四库全书·上海：上海人民出版社，1999.

〔3〕欧阳修·集古录：卷六〔M〕//纪昀，等·文渊阁四库全书·上海：上海人民出版社，1999.

〔4〕同上。

〔5〕欧阳修·欧阳文忠集：卷七十二〔M〕//纪昀，等·文渊阁四库全书·上海：上海人民出版社，1999.

〔6〕张邦基·墨庄漫录：卷十〔M〕//纪昀，等·文渊阁四库全书·上海：上海人民出版社，1999.

〔7〕米芾·书史：卷下〔M〕//水赉佑·蔡襄书法史料集·上海：上海书画出版社，1983：23.

〔8〕朱弁·曲洧旧闻：卷一〔M〕//水赉佑·蔡襄书法史料集·上海：上海书画出版社，1983.

〔9〕桂第子，译注·宣和书谱〔M〕·长沙：湖南美术出版社，1999.

〔10〕董史·皇宋书录〔M〕//水赉佑·蔡襄书法史料集·上海：上海书画出版社，1983：28.

〔11〕蔡襄，著；吴以宁，点校·蔡襄集〔M〕·上海：上海古籍出版社，1996：773.

〔12〕欧阳修·世人作肥字说〔M〕//曾枣庄，刘琳，主编·全宋文·欧阳修·卷三十五·上海：上海辞书出版社，2006：96.

〔13〕欧阳修·世人作肥字说〔M〕//曾枣庄，刘琳，主编·全宋文·欧阳修·卷三十五·上海：上海辞书出版社，2006：96.

〔14〕蔡襄·宋端明殿学士蔡忠惠公文集〔M〕//水赉佑·蔡襄书法史料集·上海：上海书画出版社，1983：8.

〔15〕同上。

〔16〕蒋维锬·蔡襄年谱〔M〕·厦门：厦门大学出版社，2000：15.

〔17〕宣和书谱：卷六〔M〕//纪昀，等·文渊阁四库全书·上海：上海人民出版社，1999.

〔18〕苏轼·东坡志林：卷九〔M〕//纪昀，等·文渊阁四库全书·上海：上海人民出版社，1999.

〔19〕苏轼·宋苏轼评书〔M〕//纪昀，等·文渊阁四库全书·上海：上海人民出版社，1999.

目 录
CONTENTS

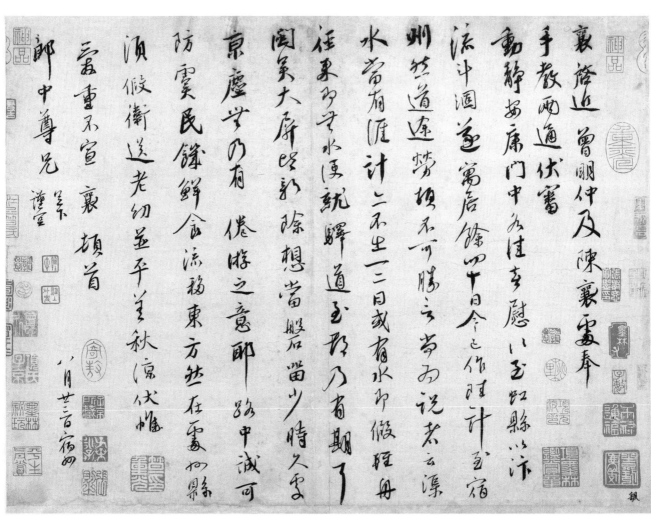

虹县帖

1051年书，纸本，行书，纵31.3厘米，横42.3厘米。台北故宫博物院藏。

释文：

襄启：近曾明仲及陈襄处奉｜手教两通，伏审｜动静安康，门中各佳，喜慰喜慰！至虹县，以汴｜流斗涸，遂寓居。余四十日，今已｜作陆计，至宿｜州，然道途劳顿，不可胜言。尚为说者云：渠｜水当有陆，计亦不出一二日。或有水，即假轻舟｜径来，即无水，便就｜驿道，至都乃有期耳。｜闽吴大屏皆新除，想当磐留少时。久处｜京尘，无乃有倦游之意耶？路中诚可｜防虞，民饥鲜食，流移东方，然｜在处州县，｜须假卫送，老幼并平善。秋凉，伏惟｜爱重，不宣。襄｜顿首。一郎中尊兄足下。｜谨空。一八月廿三日，宿州。｜

襄陽丞曾明仲及陳襄霖奉

手教兩通伏審

動靜安廉門中多佳為慰以至虹縣以汴

流中洄道寓居餘四十日今之作時計至宿

州然道途勞頓不可勝言尚兩說未至漂

水當有漲計二不生一二日或有水即假駐母

往束多子水便就驛道玉聊乃省期了

閩美大屏暖新除想當殷石留少時久畫

京慶兴乃有　倦游之意即　路中减可

防雲民饌鮮食流務東方然　在雲如縣

須假衛送老幼並平羊秋凉伏惟

三五重不宣襄頓首

郎中尊兄謹空

八月廿三日宿州

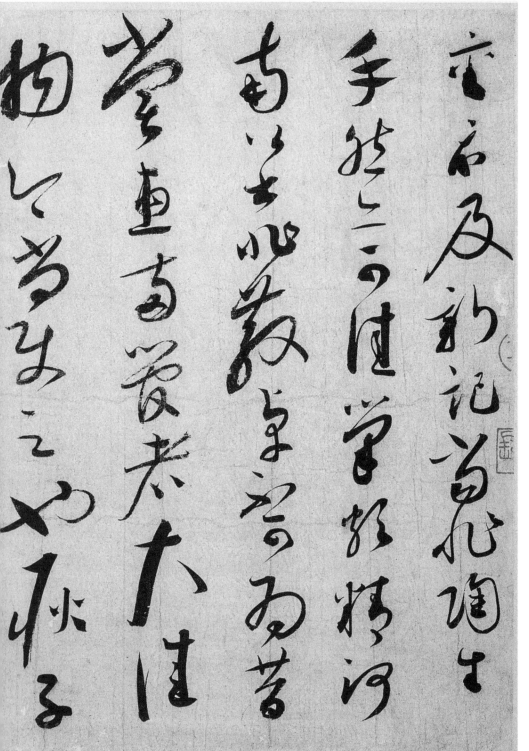

1051年书，纸本，草书，纵29.8厘米，横50.8厘米。台北故宫博物院藏。

释文：

襄：示及新记，当非陶生|手，然亦可佳。笔颇精，河|南公书非散卓不可为，昔|尝惠两管者，大佳|物，今尚使之也。耿子|纯遂物故，殊可痛怀，|人之不可期也如此。仆子直|须还，草草奉意疏略。|五月十一日，襄顿首。|家属并安。楚掾旦夕行。|

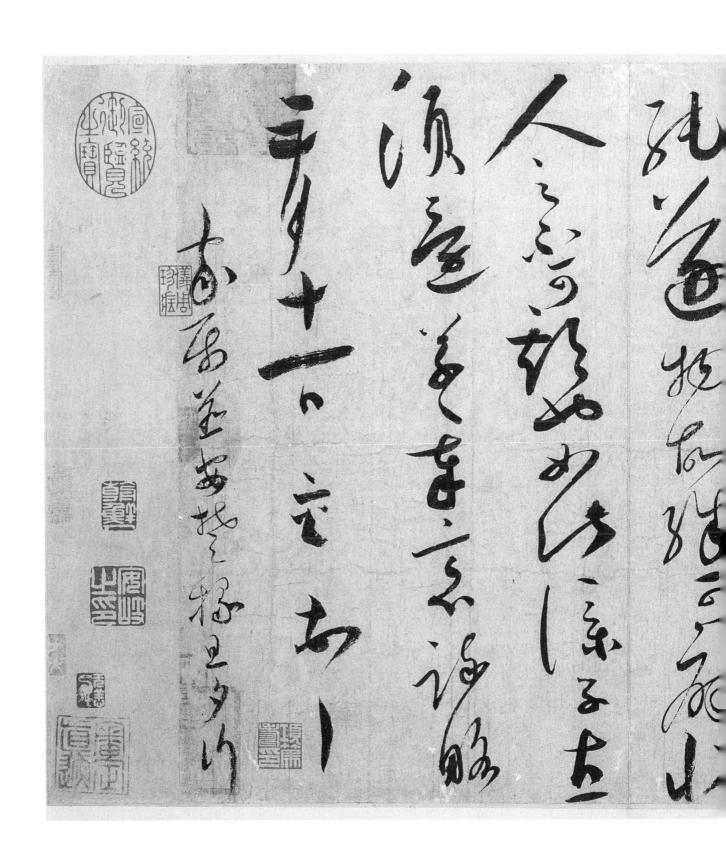

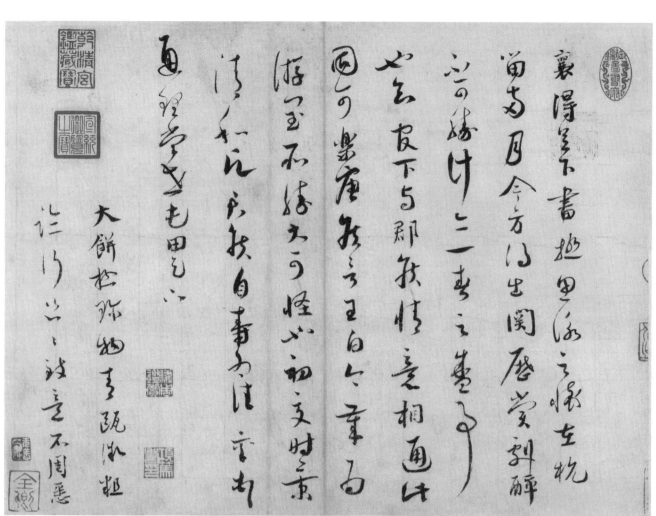

思咏帖

1051年书，纸本，纵29.7厘米，横39.7厘米。台北故宫博物院藏。

释文：

襄得足下书，极思咏之怀。在杭｜留两月，今方得出关，历赏剧醉，｜不可胜计，亦一春之盛事｜也。知官下与郡侯情意相通，此｜固可乐。唐侯言：『王白今岁为｜游闰所胜，大可怪也。』初夏时景｜清和，愿君侯自寿为佳。襄顿首。｜通理当世屯田足下。｜大饼极珍物，青瓯微粗，一临行匆匆致意，不周悉。｜

襄得足下書起居無恙甚喜保左右

蜀為月令方出闗歷嘗朝謝辭

此書婦けニ書之善々

此玄食下与郡牧情言相面比

國可樂發々王白々畢者

搖曳不得之怪也。初变时。
清泛沈沈极自事无注安有
更理尝毛田色。

大餅於弥物市跳低粗
恒行以弦言不周恶

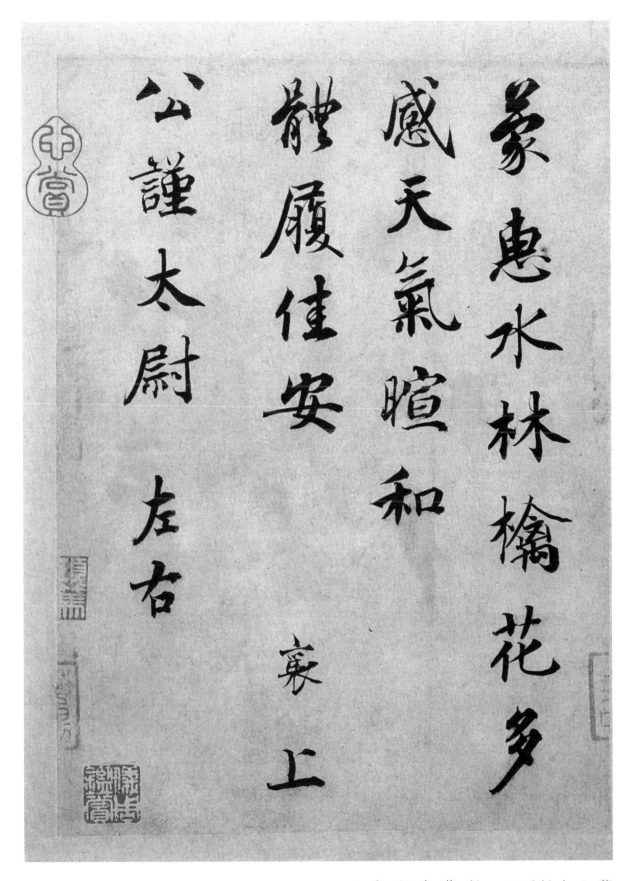

蒙惠帖

1052年书，纸本，行楷书，纵22.7厘米，横16.5厘米。故宫博物院藏。

释文：

蒙惠水林檎花，多一感。天气暄和，一体履佳安。襄上，一公谨太尉左右。一

1052年书，纸本，纵23厘米，横29.2厘米。台北故宫博物院藏。

释文：

襄启：暑热，不及通／谒，所苦想已平复。日夕／风日酷烦，无处可避，人／生缰锁如此，可叹可叹！／精茶数片，不一。襄上，／公谨左右。／牯犀／作子一副，可直／几何？欲托一观，卖／者要百五十千。／

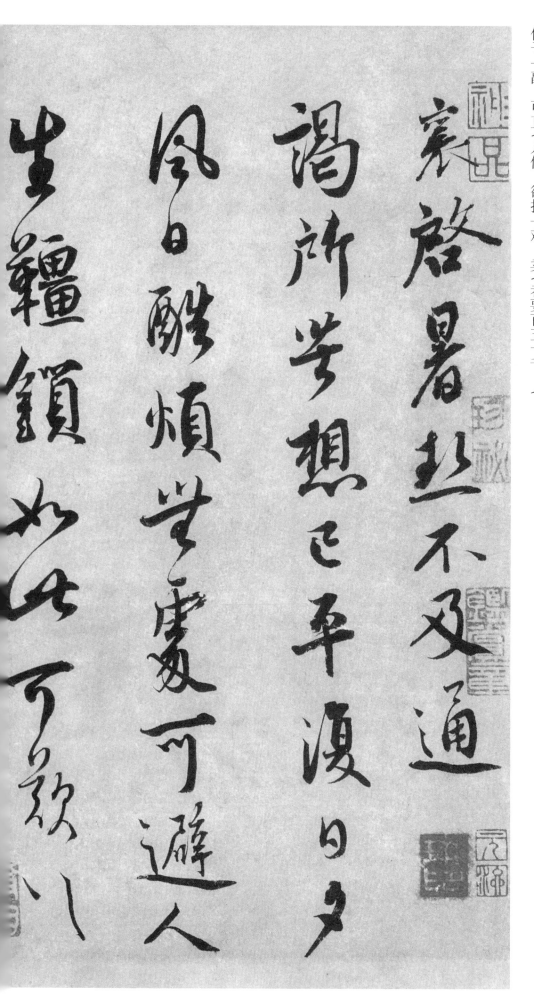

精鑒數脩不　　寄上

以謹左右

粘犀作子副可直

尖月穎託一觀　賣

者要百五十千

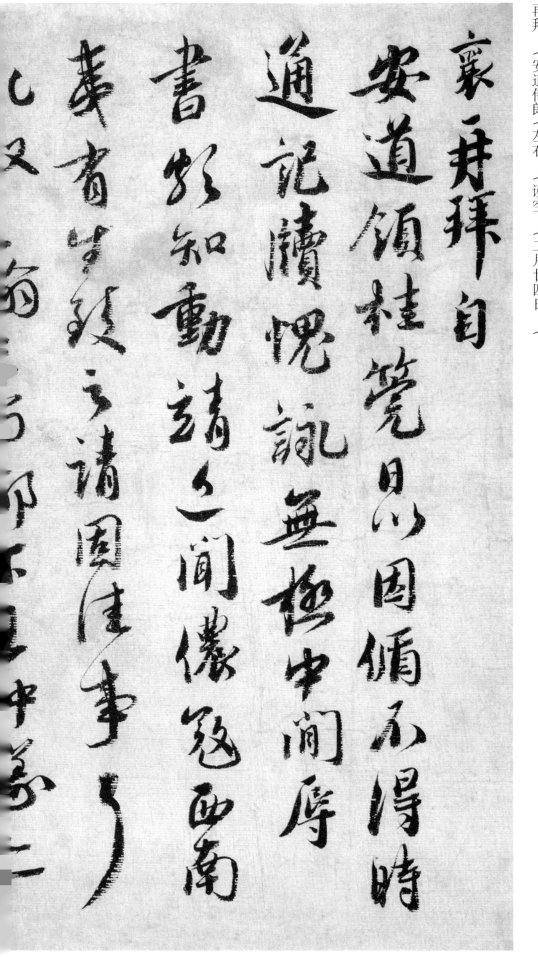

释文：

襄再拜。自 | 安道领桂管，日以因循，不得时 | 通记牍，愧咏无极。中间辱 | 书，颇知动靖。近闻依寇西南 | 夷，有生致之请，固佳事耳。 | 永叔、之翰已留都下，王仲仪亦 | 将来矣。襄已请泉麾，旦夕当 | 遂。智短虑昏，无益时事，且 | 奉亲还乡，余非所及也。春暄，| 饮食加爱，不一一。襄再拜，| 安道侍郎 | 左右。 | 谨空。二月廿四日。|

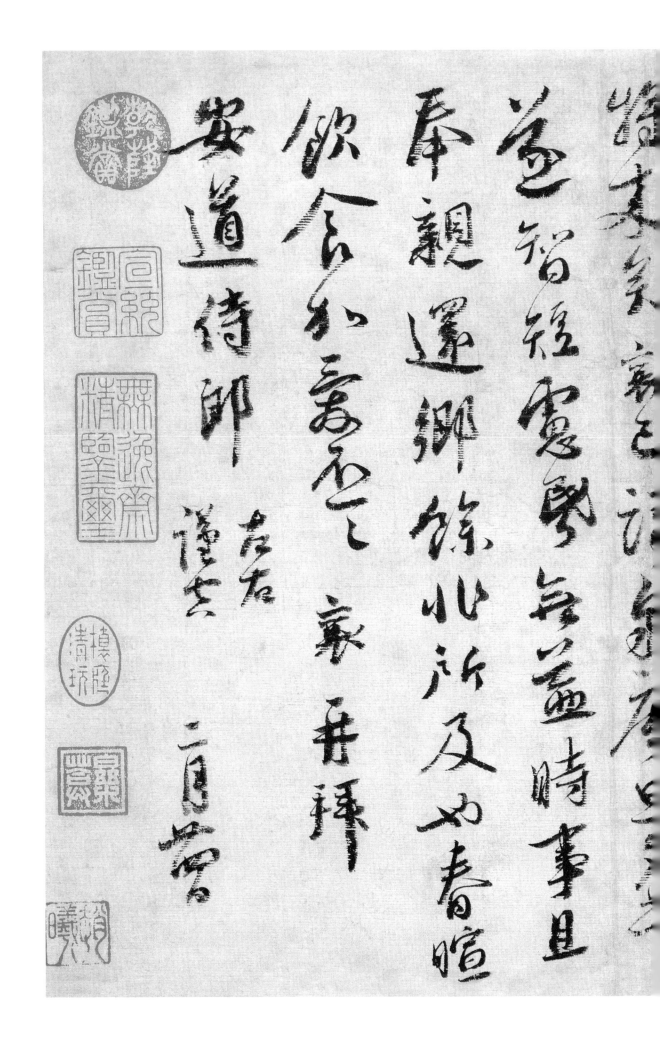

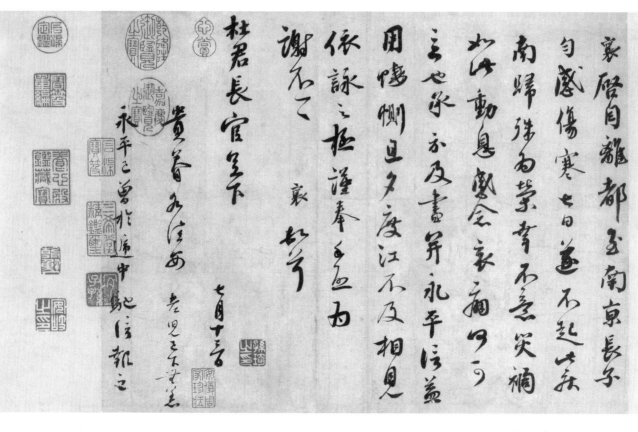

离都帖

又名致杜君长官帖。1055年书，纸本，纵29.2厘米，横46.8厘米。台北故宫博物院藏。

释文：

襄启：自离都至南京，长子﹨匀感伤寒七日，遂不起此疾。﹨南归殊为荣幸，不意灾﹨祸如此。动息感念，哀痛何可﹨言也。承示及书，并永平信。益﹨用凄恻，且夕度﹨江，不及相见，﹨依咏之极，谨奉手启为﹨谢。不一。襄顿首。﹨杜君长官足﹨下。﹨七月十三日。﹨贵眷各佳安，老儿已下无恙。﹨永平已曾于递中，驰信报之。﹨

襄啟自離都至南京長子
勾感傷寒七日遂不起此禍
南歸殊為榮幸不意其禍
如此動息懸念衰痼夕夕

言也承示及書異永平論蓋

用悚惻且又度江不及相見

儀詠之極漼奉見血而

謝石了　　衷　書

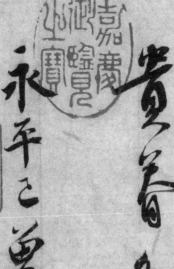

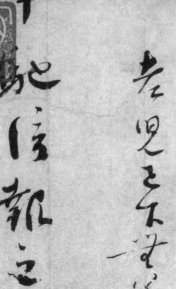

杜君長官足下

貴眷各清安

永平之曾於扇迎中祀已清報之

首月十三日

老見玉元坐半

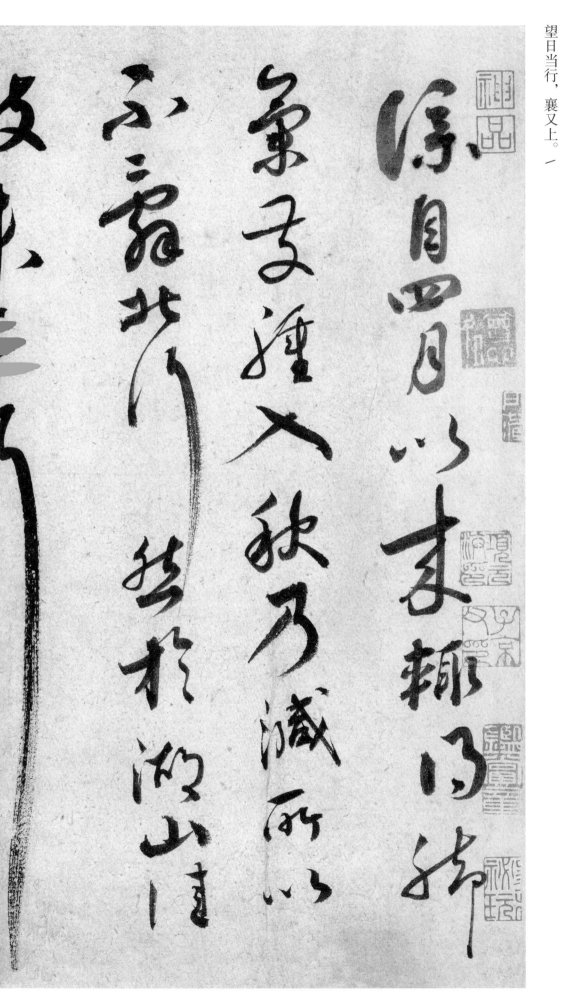

脚气帖

约1060年书，纸本，行草书，纵26.9厘米，横21.7厘米。台北故宫博物院藏。

释文：

仆自四月以来，辄得脚｜气发肿，入秋乃减，所以｜不辞北行，然于湖山佳｜致未忘耳。｜三衢蒙书，无便，不时还｜答，惭惕惭惕。此月四日交｜印，望日当行，襄又上。｜

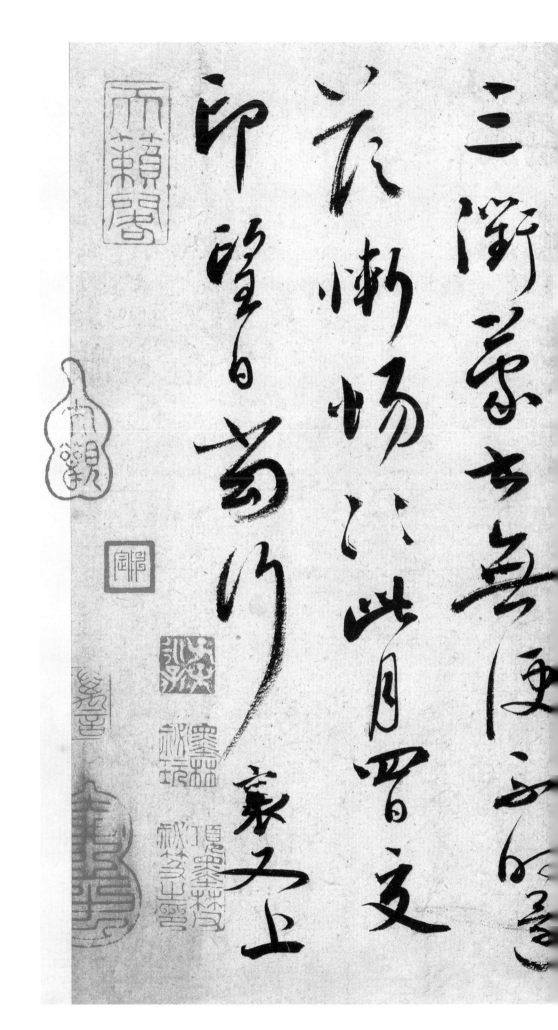

三衢蒙惠為便道花嬾場已此月四更
次嬾場已此月四更
印諸自嵩山
豪子上

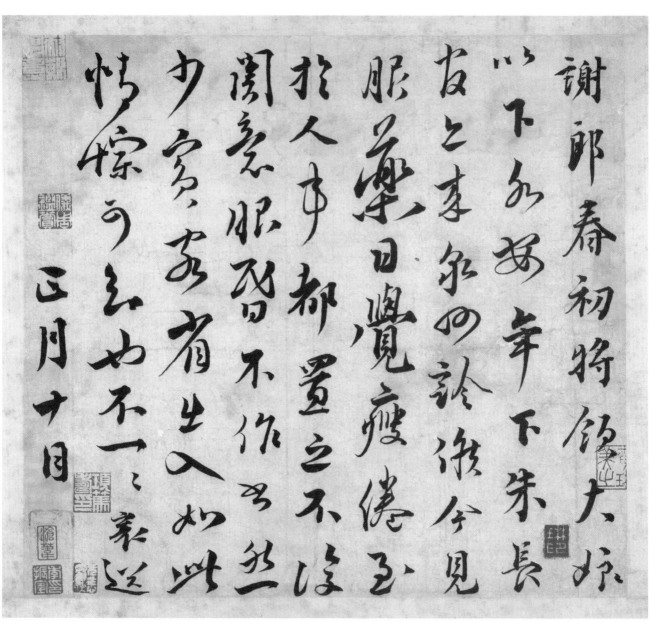

谢郎帖

1060年书，纸本，纵26.5厘米，横29.1厘米。台北故宫博物院藏。

释文：

谢郎春初将领大娘｜以下各安。年下朱长｜官亦来泉州诊候，今见｜服药，日觉瘦倦，至｜于人事，都置之不复｜关意。眼昏不作书，然｜少宾客，省出人，如此｜情悰可知也。不一。襄送。｜正月十日。｜

謝郎春初将

恨大妹

以下不安年

下失長

女之患第四診後今見

兒四論後今見

眠氣日覽瘦偏

以覽瘦偏

二

於人事都置之不复
闗意眼習固不作
少宽寡省生又如此
怡悰可知也不一一家遣

正月十日

三三

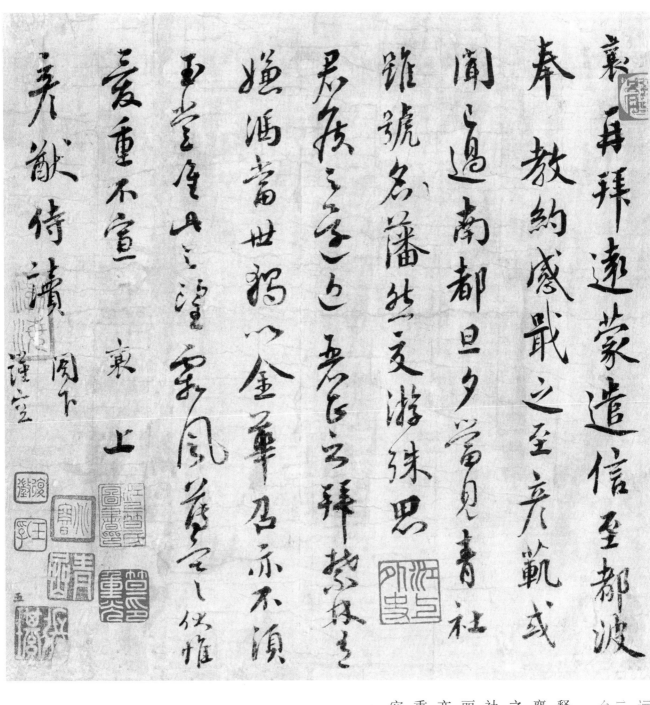

远蒙帖

1061年书，纸本，纵28.6厘米，横28.6厘米。台北故宫博物院藏。

释文：

襄再拜。远蒙遣信至都波，｜奉教约，感戢之至。彦范或｜闻已过南都，旦夕当见。青｜社｜虽号名藩，然交游殊思｜君侯之还。近｜丽正之拜，禁林有｜嫌冯当世独以金华召，｜亦不须｜玉堂唯此之望。霜风薄寒，伏惟｜爱｜重，不宣。襄上，｜彦猷侍读｜阁下｜谨｜空。｜

二三

襄再拜遠蒙遣信至都渡

奉教約感戢之至言軌或

聞之過南都旦夕當見青社

雖號名藩然交游殊思

君侯之愛至也拜謝

嫔馮當世猶以金華召亦不愧
雲堂之望山之鳳舉宜哉

愛重不宣

襄上

羲獻侍讀閣下
謹空

澄心堂帖

1063年书，纸本，行楷书，纵24.7厘米，横27.1厘米。台北故宫博物院藏。

释文：

澄心堂纸一幅，阔狭、厚薄、｜坚实皆类此，乃佳。工者不一愿为，又恐不能为之。试与｜厚直，莫得之？见其楮细，似｜可作也。便人只求百幅。癸｜卯重｜阳日，襄书。｜

澄心堂纸一幅阔狭厚薄

堅實皆纇此乃佳工者不

纇此又恐不能爲之試與

厚直莫得之見其槽纽何

可作也便人只求百幅癸卯重

陽日

襄

書

陽日

襄

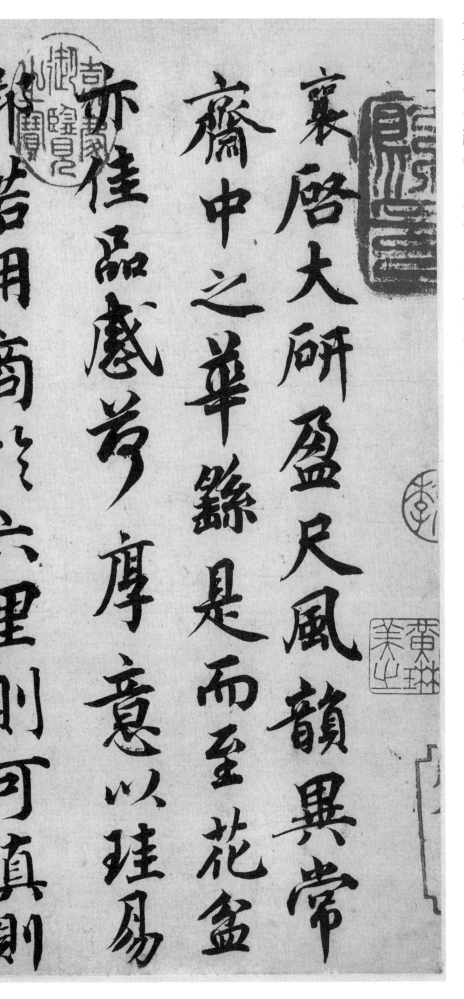

大研帖（致彦猷尺牍）

1064年书，纸本，纵25.6厘米，横25厘米。台北故宫博物院藏。

释文：

襄启：大研盈尺，风韵异常，斋中之华，緥是而至。花盆亦佳品，感荷厚意。以珪易邦，若用商于六里则可。真则赵璧难舍，尚未决之，更须面议也。

襄上，彦猷足下。廿一日，甲辰闰月。

二八

趙辟羅捨之并决之更須

面議也

彥猷足下

襄 上

昔閏月 甲辰

扈从帖

1066年书，纸本，纵23.3厘米，横21.4厘米。故宫博物院藏。

释文：

襄拜：今日扈从径归，风寒一侵人，偃卧至晡。蒙惠新萌，珍感珍感！带胯数，一日前见数条，殊不佳。候有一好者，即驰去也。襄上｜公谨太尉阁下。一

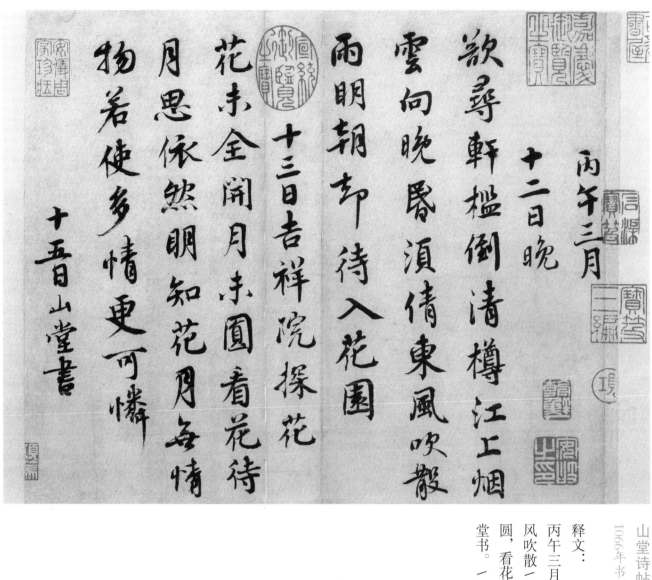

丙午三月

十二日晚

欲尋軒檻倒清樽江上烟

雲向晚昬湏倩東風吹散

雨明朝却待入花園

十三日吉祥院探花

花未全開月未圓看花待

月思依然明知花月每情

物若使多情更可憐

十五日山堂書

山堂诗帖

1066年书，行书，纸本，纵24.8厘米，横26.7厘米。故宫博物院藏。

释文：

丙午三月／十二日晚，／欲寻轩槛倒清樽，／江上烟／云向晚昏。须倩东／风吹散／雨，明朝却待入花园。／十三日吉祥院探花。／花未全开月未／圆，看花待／月思依然。／明知花月无情／物，若使多情更可怜。／十五日山／堂书。／

丙午三月

十二日晚

歘尋軒檻倒清樽檻江上烟

雲向晚暗澒倩東風吹散

雨明朝却待入花園

十三日吉祥院探花

花未全開月未圓　看花待
月思依然　明知花月無情
物　若使多情更可憐

十五日山堂書

古香斋宝藏蔡帖（卷二）茶录

皇祐四年（1052）春作，小楷，拓本，今藏国家博物馆。

古香斋宝藏蔡帖（卷二）

古香斋宝藏蔡帖 卷二

绢本茶録

朝奉郎右正言同修

起居注臣蔡襄上進

臣前因奏事伏蒙

陛下諭臣先任福建轉運使日所

進上品龍茶最為精好臣退念草

木之微首辱

释文：

古香斋宝藏蔡帖，卷二。／绢本《茶录》。／

朝奉郎、右正言、同修起居注臣蔡襄上进：／臣前因奏事，伏蒙／陛下谕，臣先任福建转运使日，所／进上品龙茶最为精好。臣退念草／木之微，首辱／

陛下知鉴若处之得地则能尽其材昔陆羽《茶经》不第建安之品丁谓《茶图》独论采造之本至于烹试曾未有闻臣辄条数事简而易明勒成二篇名曰《茶录》。伏惟清闲之宴或赐观采臣不胜惶惧荣幸之至。谨叙。

上篇《论茶》

陛下知鉴若处之得地则龀尽其

材昔陆羽茶经不弟建安之品丁

谓茶图獨論採造之夲至扵烹試

曾未有聞臣輒條數事簡而易明

勒成二篇名曰茶錄伏惟

清閒之宴或賜觀采臣不勝惶懼

榮幸之至謹叙

上篇論茶

色

茶色貴白而餅茶多以珍膏油聲去
其面故有青黃紫黑之異善別茶
者正如相工之際人氣色也隱然
察之於內以肉理實潤者為上既
已末之黃白者受水昏重青白者
受水鮮明故建安人鬥試以青白
勝黃白

色／茶色贵白，而饼茶多以珍膏油／去／声／其面，故有青黄紫黑之异。善别茶／者，正如相工之视人气色也，隐然／察之于内。以肉理实润者为上，既／已末之，黄白者受水昏重，青白者／受水鲜明，故建安人斗试，以青白／胜黄白。／

香一茶有真香。而入贡者微以龙脑和一膏，欲助其香。建安民间试茶皆不一入香，恐夺其真。若烹点之际，又杂一珍果香草，其夺益甚。正当不用。

一味一茶味主于甘滑。唯北苑凤凰山连一属诸焙所产者味佳。隔溪诸山，虽一及时加意制作，色味皆重，莫能及一

茶有真香而入貢者微以龍腦和

膏欲助其香建安民間試茶皆不

入香恐奪其真若其點之際又雜

珍果香州其奪益甚正當不用

茶味主於甘滑唯北苑鳳凰山連

屬諸焙所產者味佳隔谿諸山雖

及時加意製作色味皆重莫能及

也又有水泉不甘能損茶味前世
之論水品者以此　藏茶
茶宜蒻葉而畏香藥喜溫燥而忌
濕冷故收藏之家以蒻葉封裹入
焙中兩三日一次用火常如人體
溫溫以禦濕潤若火多則茶焦不
可食　炙茶

也。又有水泉不甘能损茶味。前世之论水品者以此。〔藏茶〕茶宜蒻叶而畏香药，喜温燥而忌湿冷。故收藏之家，以蒻叶封裹入〔焙中，两三日一次，用火常如人体〕温温，以御湿润。若火多则茶焦不〔可食。〔炙茶〕

茶或经年，则香色味皆陈。于净器丨中以沸汤渍之，刮去膏油一两重丨乃止，以钤箝之，微火炙干，然后碎丨碾。若当年新茶，则不用此说。丨碾茶丨碾茶先以净纸密裹椎碎，然后孰丨碾。其大要，旋碾则色白，或经宿则丨色已昏矣。丨

茶經年則香色味皆陳扵净器
中以沸湯漬之刮去膏油一兩重
乃止以鈐箱之微火炙乾然後碎
碾若當年新茶則不用此說
碾茶先以净紙密裹椎碎然後孰
碾其大要旋碾則色白或經宿則
色已昏矣

罗茶｜罗细则茶浮，粗则水浮。｜候汤｜候汤最难。未孰则沫浮，过孰则茶｜沉，前世谓之『蟹眼』者，过熟汤也。沉｜瓶中煮之不可辨，故曰候汤最难。｜熁盏｜凡欲点茶，先须熁盏令热。冷则茶｜

罗细则茶浮麁则水浮

候汤

候汤最难未孰则沫浮过孰则茶沉

沉瓶中煮之不可辨故曰候汤最

熁盏

凡欲點茶先須熁盞令熱冷則茶

不浮。点茶，茶少汤多，则云脚散；汤少茶多，则粥面聚。建人谓之『云脚粥面』。钞茶一钱七，先注汤调令极匀，又添注之环回击拂。汤上盏可四分则止，视其面色鲜白，著盏无水痕为绝佳。建安斗试，以水痕先者为负，耐久者为胜，故较胜负之说，曰『相去一水两水』。

不浮

无茶茶少汤多则云脚散汤少茶多则

粥面聚建人谓之云脚粥面钞茶一钱七先注汤

调令极匀又添注之环回击拂

上盏可四分则止视其面色鲜白

著盏无水痕为绝佳建安斗试以

水痕先者为负耐久者为胜故较

胜负之说曰相去一水两水

下篇論茶器

茶焙

茶焙編竹為之裏以蒻葉盖其上
以收火也隔其中以有容也納火
其下去茶尺許所以養茶色香味
也

茶籠

茶不入焙者宜密封裏以蒻籠盛
之置高處不近濕氣

下篇，《论茶器》。 一茶焙一茶焙编竹为之，衷（裹）以蒻叶盖其上，一以收火也。 隔其中，以有容也。 纳火一其下去茶尺许，所以养茶色香味一也。 一茶笼一茶不入焙者，宜密封裹以蒻笼盛一之，置高处，不近湿气。 一

砧椎丨碎椎盖以碎茶;;砧以木为之，椎或丨金或铁，取于便用。丨茶铃丨茶铃屈金铁为之，用以炙茶。丨茶碾丨茶碾以银或铁为之。黄金性柔，铜丨及瑜

石皆能生鉎，丨音丨星，丨不入用。丨

砧椎

砧椎盖以碎茶砧以木為之椎或

金或鐵取於便用　茶鈴

茶鈴屈金鐵為之用以炙茶

茶碾　茶碾以銀或鐵為之黃金性柔銅

及瑜石皆能生鉎鉎音星不入用

茶羅

茶羅以絶細為佳　茶羅底用蜀東川
鵞溪畫絹之密者投湯中揉洗以
冪之

茶盞

茶色白宜黑盞建安所造者紺黑
紋如兔豪其坯微厚熁之久熱難
冷㝢為要用出佗處者或薄或色
然皆不及也其青白盞闘試家自

茶罗｜茶罗以绝细为佳。罗底用蜀东川｜鹅溪画绢之密者，投汤中揉洗以｜冪之。｜茶盏｜茶色白，宜黑盏，建安所造者绀黑，｜纹如兔豪，其坯微厚，

熁之久热难｜冷，最为要用。出他处者，或薄或色｜紫，皆不及也。其青白盏，斗试家自｜

不用。〔茶匙〕茶匙要重，击拂有力。黄金为上，人〔间以银铁为之。竹者轻，建茶不取。〔汤瓶〕瓶要小者易候汤，又点茶注汤有〔准。黄金为上，人

不用

　茶匙

茶匙要重击拂有力黄金为上人
間以銀鐵為之竹者輕建茶不取
　　　　　　　　　　　湯餅
餅要小者易候湯又點茶注湯有
准黄金為上人間以銀鐵或瓷石

為之
臣皇祐中修起居注奏事
仁宗皇帝屢承天問以建安貢
茶并所以試茶之狀臣謂論茶雖
禁中語無事于密造茶錄二篇上
進後知福州為掌書記竊去藏稿
不復能記知懷安縣樊紀購得之
遂以刊勒行於好事者然多舛謬
臣追念

为之。｜臣黄祐中修起居注奏事，｜仁宗皇帝屢承天问，以建安贡｜茶并所以试茶之状。臣谓论茶虽｜禁中语，无事于密，造《茶录》二篇上｜进。后知福州，为掌书记窃去藏稿，｜不复能记。知怀安县樊纪购得之，｜遂以刊勒行于好事者，然多舛谬。｜臣追念

先帝顾遇之恩揽本流涕辄加正
定书之于石以永其传
治平元年五月二十六日三司使
给事中臣蔡襄谨记

至和三年（1056）五月作，行书，拓本，今藏国家博物馆。

荔子帖

五月廿四日，襄启：热甚，｜不审｜尊体起居何如？园中｜荔子新熟，分奉四百｜

释文：

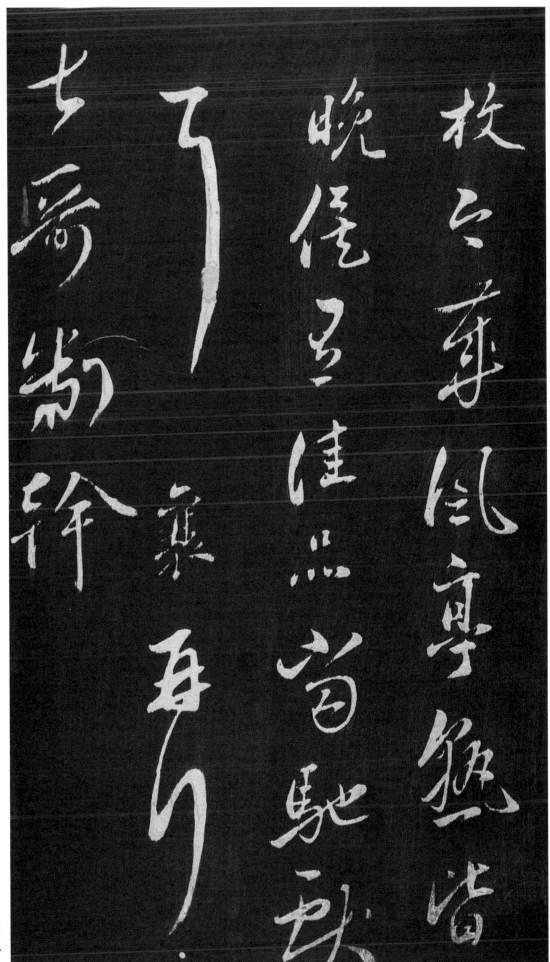

穷秋帖

嘉祐六年（1061）九月二十六日作，行书，拓本，今藏国家博物馆。

窮秋帖

九月廿六日襄奉書前過
南都得接
言論殊慰數年傾念之
懷尚恨不得久與游處

释文：

九月廿六日，襄奉书。前过／南都，得接／言论，殊慰数年倾企之／怀，尚恨不得久与游处／

穷秋寒凛

眠食佳安不

愿善护生

理不一一 襄再拜

留台同年屯田兄足下

步·箑帖

有足兮動沙坦夷

有心兮何由险巘

兄兄有雲兮心役

之為用心如足兮蛮

释文：

有足兮动涉坦夷，／有心兮何由险巘。／足非有虑兮，心役／之为。用心如足兮，蛮／

军城帖

军城帖

至和三年（1056）五月二十五日作，行草书，拓本，今藏国家博物馆。

释文：

自到军城，此两日出入／兼为寻地，去一两处，然／未甚安，只是疲乏。欲／趁

未赴任间，了却葬事。／又难得地，极是萦心／

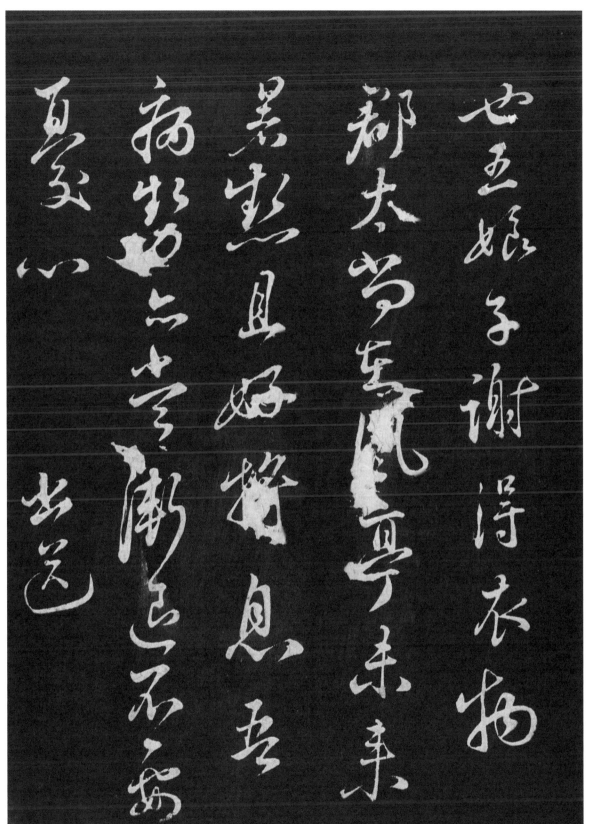

也。五娘子谢得衣物。郡太尚在风亭，未来。暑热，且好将息。吾病势亦当渐退，不要忧心。襄书送

大姐

莱州角石盂子十隻

北席一領寄去

蔡書

绍明墨妙計柒紙東

謝峒家藏

扶护帖

治平三年（1066）十一月十二日作，行书，拓本，今藏国家博物馆。

释文：

襄泣血言：逆恶深重，扶护｜南归，死亡无日，不可循常｜礼，不通诚意于

左右。今至｜富阳平安，明日登舟，或雨｜水少增，当舟行至三衢｜

扶護帖

襄泣血言逆惡深重扶護

南歸死亡無日不可循常

禮不通誠意於左右今至

富陽平安明日登舟或雨

水少增當舟行至三衢

也襄素多病遭此荼毒

就令不死至膝日甚氣力

日襄宗為廢人豈復

相見邪辱君知愛之心

不殊兄弟一念哀痛哽

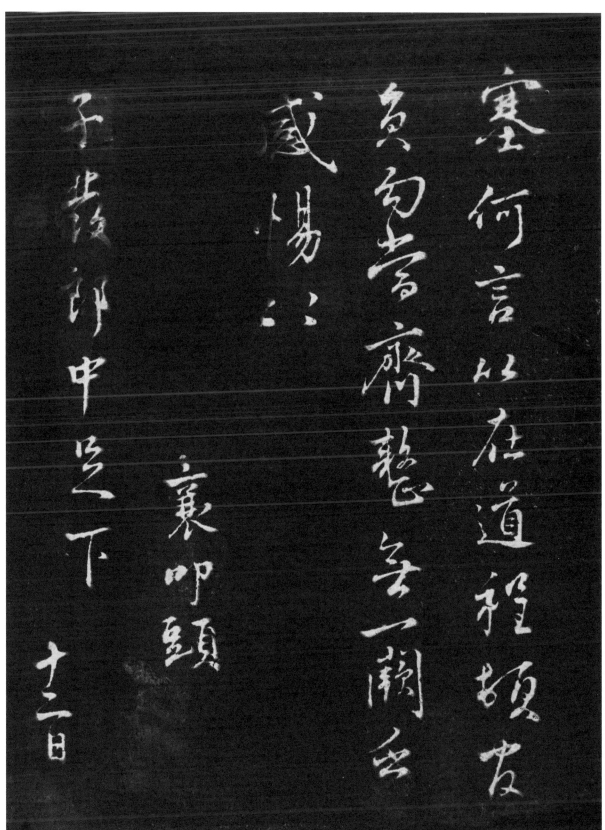

塞何言！以在道程顿官
员，勾当齐整，无一阙乏，
感惕感惕！襄叩头。
子发郎中足下。十二日。

京居帖

約嘉祐七年（1062）九月八日作，行書，拓本。

襄啟去德于今蓋已淊歲
京居鮮暇無因致書第增
馳系州校遠來特承
手牘兼貺楮幅感戢之極
每頃匈暑秋氣未清

釋文：

襄啟：去德于今，蓋已淊歲。｜京居鮮暇，無因致書，第增｜馳系。州校遠來，特承｜手牘兼貺楮幅，感戢之極！｜海濒多暑，秋氣未清，｜

君侯动靖若何？眠食｜自重，以慰遐想。使还，专此｜为谢，不一一。｜襄顿首。｜知郡中舍足下。｜九月八日。｜

京府帖

襄再拜京府丛碎蚤

夜不遑瞻仰

门棨情诚虽勤记牍

之礼殊为旷阔近者伏

承移镇并门寄倚固

释文：

襄再拜。京府丛碎，蚤｜夜不遑。瞻仰｜门棨，情诚虽勤，记牍｜之礼，殊为旷阔。近者伏｜承移镇并门，寄倚固｜

重，想在私庭，迎侍非便。｜襄留京四年，出入省闼，｜不为不久，何尝不以裨国｜致君为念？才薄智穷，无｜助万一，奉送还

家，庶｜

重想在私廷迎侍非便

襄留京四年出入省闈

不為不久何嘗不以裨國

致君為念才薄智窮無

助萬一奉送還家庶

钱伸人子之志耳已蒙

朝恩遂請尚遷職不

辞避未知允否得舟舡

便離都遁居海濱無

来期瞻望

台座不

几伸人子之志耳。已蒙〔朝恩〕朝恩，遂请尚迁职〔名〕，〔丙〕辞避，未知允否？得舟〔船即〕便离都，遁居海滨，无〔复〕来期。瞻望台座，不

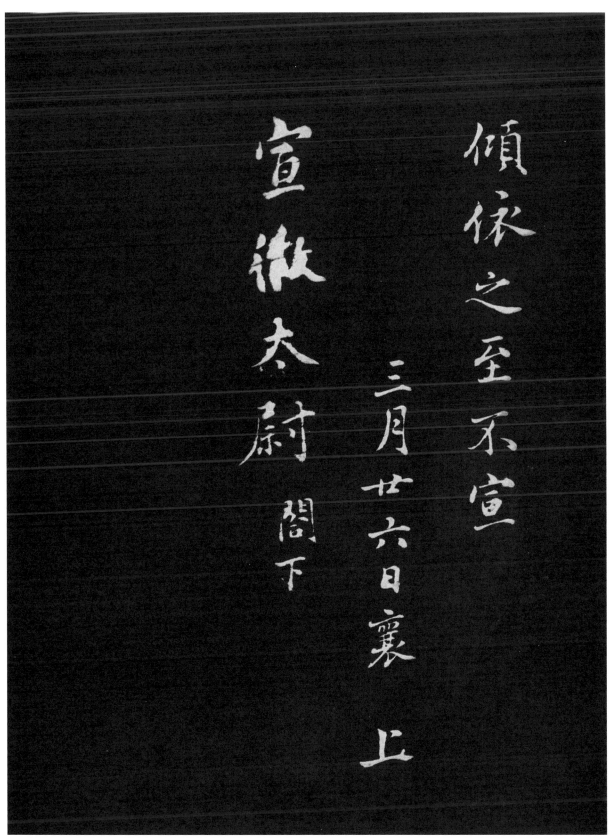

倾依之至不宣

三月廿六日襄

上

宣徽太尉

阁下

襄晷帖

秋暑帖

约嘉祐八年（1063）七月十二日作，行书，拓本，藏处不祥。

襄启：秋暑猶盛不審動止佳否遷回正旦蒙示書感荷之至門中休豫老親

释文：

襄启：秋暑犹盛，不審动止佳否？叶迁回，正旦蒙示书信，感荷之至。门中休豫，老亲

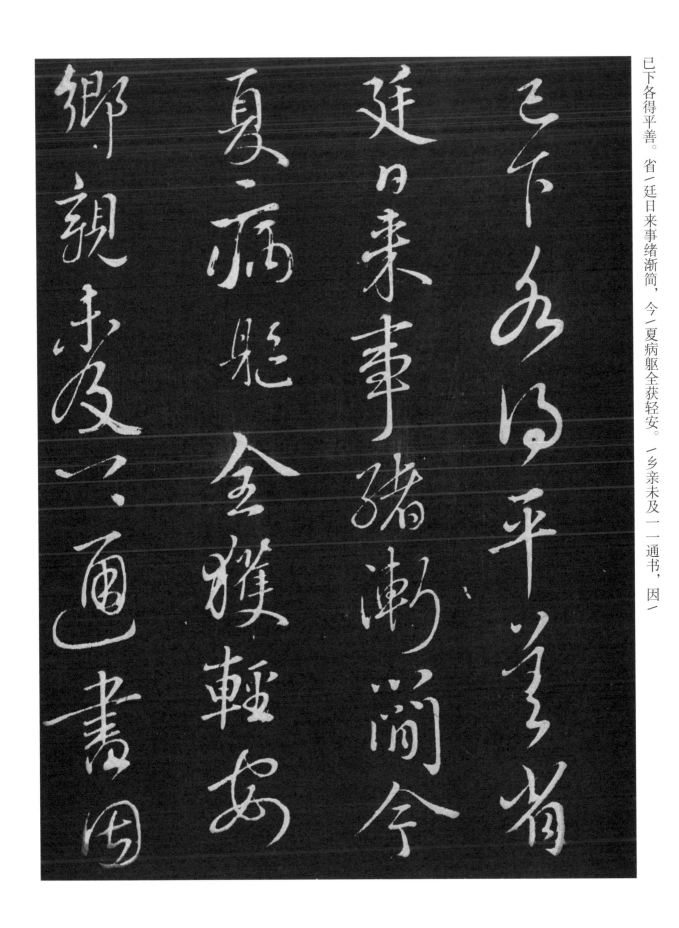

已下各得平善。省／廷日来事绪渐简，今／夏病躯全获轻安。／乡亲未及／一通书，因／

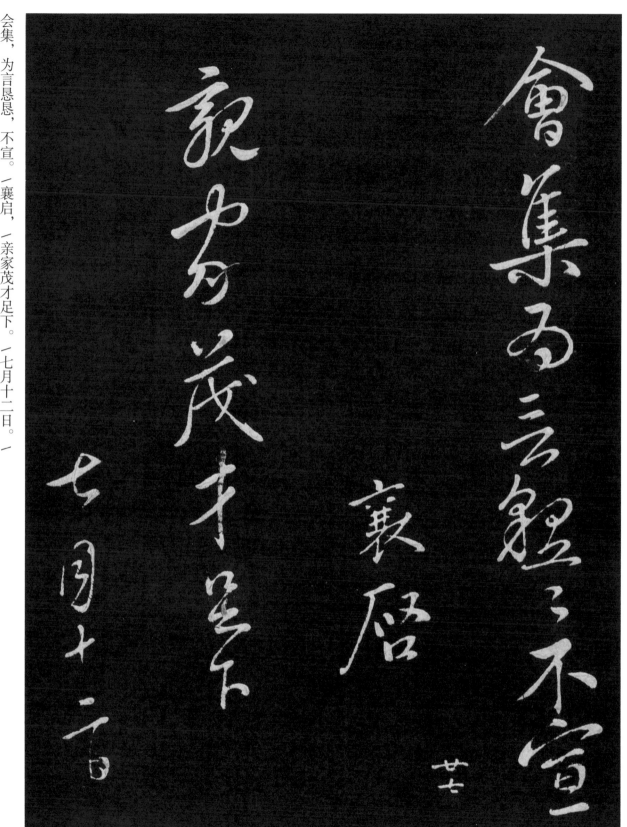

佳安帖

贵眷各佳安

贵眷各佳安，老儿已下无恙。永平已曾于递中，驰信报之。襄又上。杜君长官

释文：贵眷各佳安，老儿已下无恙。永平已曾于递中，驰信报之。襄又上。杜君长官，七月十三日。

襄工于书，为当时第一。

——《宋史》

本朝诸臣之冠。

——宋·赵构

君谟书独步当世，笔有师法，行书第一，小篆第二，草书第三。

——宋·欧阳修

独蔡君谟书，天资既高，积学至深，心手相应，变态无穷，遂为本朝第一。然行书最胜，小楷次之，草书又次之，大字又次之，分隶少劣。又尝出意作飞白，自言有翔龙舞凤之势，识者不以为过。

——宋·苏轼

观蔡襄之书如读欧阳修之文，端严而不刻，温厚而不犯，太平之气，郁然见于毫楮间。

——宋·邓肃

存张旭、怀素之古韵，有风云变幻之势，又纵逸而富古意。

——宋·沈括《梦溪笔谈》

君谟大字长于褚薛，小楷行草，殊逼晋人。

——宋·范大年

《墨池编》称君谟真草行皆入妙品，笃好博学，冠绝一时。

——清·王昶《金石萃编》

公之书法驾苏黄米之上。

——清·郑王臣《兰陔诗话》

一代君谟是主盟，醉翁书法有真评。

——明·李东阳

苏黄米蔡，宋时以蔡京为殿，己易之为君谟，尝云『蔡苏黄米』。

——明·董其昌

米海岳评蔡书如少年女子，体态娇娆，行步缓慢，尝云『蔡苏黄米』。

——明·张弼

尝学蔡君谟，欲得字字有法，笔笔用意。

——清·冯班《钝吟书要》